中國碑帖名品 二編 〔二十二〕

太室石闕銘　少室石闕銘

上海書畫出版社

前言

中華文明綿延五千餘年，文字實具第一功。從倉頡造字而雨粟鬼泣的傳說起，歷經華夏子民智慧聚集、薪火相傳，終使漢字生生不息，蔚爲壯觀。伴隨著漢字發展而成長的中國書法，基於漢字象形表意的特性，在一代又一代書寫者的努力之下，最終超越其實用意義，成爲一門世界上其他民族文字無法企及的純藝術，并成爲漢文化的重要元素之一。在中國知識階層看來，書法是中國人『澄懷味象』、寓哲理於詩性的藝術最高表現方式，她凈化、提升了人的精神品格，歷來被視爲『道』『器』合一。而事實上，中國書法確實包羅萬象，從孔孟釋道到各家學說，從宇宙自然到社會生活，中華文化的精粹，在其間都得到了種種反映，對漢書法無愧爲中華文化的載體。書法又推動了漢字的發展，篆、隸、草、行、真五體的嬗變和成熟，源於無數書家前啓後、對漢字美的不懈追求，多樣的書家風格，則愈加顯示出漢字的無窮活力。那些最優秀的『知行合一』的書法家們是中華智慧的實踐者，他們匯成的這條書法之河印證了中華文化的發展。

因此，學習和探求書法藝術，實際上是瞭解中華文化最有效的一個途徑。歷史證明，漢字及其書法衝破了民族文化的隔閡和時空的限制，在世界文明的進程中發生了重要作用。我們堅信，在今後的文明進程中，這一獨特的藝術形式，仍將發揮出巨大的力量。然而，在當代這個社會經濟高速發展、不同文化劇烈碰撞的時期，書法也遭遇前所未有的挑戰，而漢字書寫的退化，或許是書法之道出現踟躕不前窘狀的重要原因，因此，有識之士深感傳統文化有『迷失』和『式微』之虞。書法藝術的健康發展，有賴於對中國文化、藝術真諦更深刻的體認，彙聚更多的力量做更多務實的工作，這是當今從事書法工作的專業人士責無旁貸的重任。

有鑒於此，上海書畫出版社以保存、還原最優秀的書法藝術作品爲目的，從系統觀照整個書法史藝術進程的視綫出發，於二〇一一年至二〇一五年間出版《中國碑帖名品》叢帖一百種，得到了廣大書法讀者的歡迎，成爲當代書法出版物的重要代表。爲了能夠更好地呈現中國書法的魅力，滿足讀者日益增長的需求，我們決定推出叢帖二編。二編將承續前編的編輯初衷，擴大名作的彙集數量，進一步提升品質，以利讀者品鑒到更多樣的歷代書法經典，獲得對中國書法史更爲豐富的認識，促進對這份寶貴遺産更深入的開掘和研究。

上海書畫出版社

簡　介

太室闕，始建於東漢安帝元初五年（一一八），爲陽城長呂常所建。是中嶽廟前身太室祠前的神道闕，位於河南省鄭州市登封市嵩山太室山前中嶽廟之南。闕身用六層長方形鑿石疊砌而成，分東西二闕，高三點九米，寬約二米，厚約一米，東西兩闕相距六點七米。兩闕結構相同，由闕基、闕身、闕頂三部分構成。每闕又分正闕和子闕，正闕在內，子闕在外。闕的上部用巨石雕砌成四阿頂。闕身四面雕刻車馬出行、馬技、劍舞、狩獵、神話故事、奇禽珍獸、鬥雞、雜技、樓閣等畫像和裝飾圖案五十餘。

太室西闕南面最上層偏右側刻陽文篆書『中嶽太室陽城崇高闕』三行九字題額，後三字已泐損不可辨。西闕北面最上層刻元初五年銘文（即《太室石闕銘》，又稱『前銘』），隸書，二十七行，滿行九至十字不等。每段文字起首處皆標一圓圈，有陰刻豎綫界欄。後半損泐較甚。記述了造闕經過。書法寬和周正，遒勁雄渾。

另有一銘爲篆書，刻於延光四年（一二五）。在西闕南面題額之下層，爲區別於隸書銘，此又稱爲《太室石闕後銘》，前人亦有稱《潁川太守題名》，約四十四行，滿行約十字，有陰刻豎綫界欄。惜剝蝕漫漶，可辨者寥寥數字。書法古樸淵雅。

今選用之本爲私人所藏清乾隆間拓本，劉喜海舊藏并有其題簽。係首次原色影印。正文部分爲便於原大刊印，特將整幅拓本的圖版依傳統剪裱樣式裁切并重新排列。

少室闕，位於河南省鄭州市登封市嵩山少室山東麓，爲少室山廟前的神道闕。銘文中建立年代等信息已殘缺，然石闕形制及銘中題名與啓母闕大致相同，推知可能爲潁川太守朱寵所建，約在漢文帝延光二年（一二三）前後。闕身用青灰色塊石砌築，分東西二闕，東闕高三點三七米，西闕高三點七五米，東西兩闕相距七點六米。兩闕結構相同，由闕基、闕身、闕頂三部分構成。闕身四面雕刻車馬出行、宴飲、羽人、玄鳥生商、四靈、獸鬥、擊劍、狩獵、犬逐兔、馴象、鬥雞、蹴鞠、羊頭、鹿、虎、馬技、月宮、常青樹、柏樹等七十餘。與太室闕、啓母闕并稱爲『中嶽漢三闕』。

少室西闕北面第三層陰刻篆書『少室神道之闕』三行六字題額。西闕南面第兩、三層（至轉角側面）刻篆書銘文，約五十五行，每行四字。第二層文字漫漶已不可辨，僅殘存數筆畫，第三層右側亦僅存最下行少數文字，第三層中偏左側文字相對清晰。書法寬博渾樸，樸茂沉厚。《少室石闕銘》爲漢代篆書石刻上品。

《江孟等人題名》，刻於東闕北面第四層右側。隸書，殘存四行，無年月。

今選用之本爲私人所藏清乾隆間拓本，劉喜海舊藏并有其題簽。係首次原色影印。正文部分爲便於原大刊印，特將整幅拓本的圖版依傳統剪裱樣式裁切并重新排列。

太室石闕銘

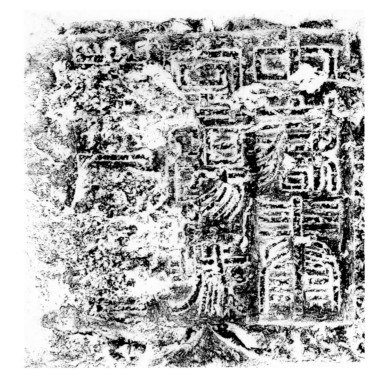

【太室石闕銘題額】

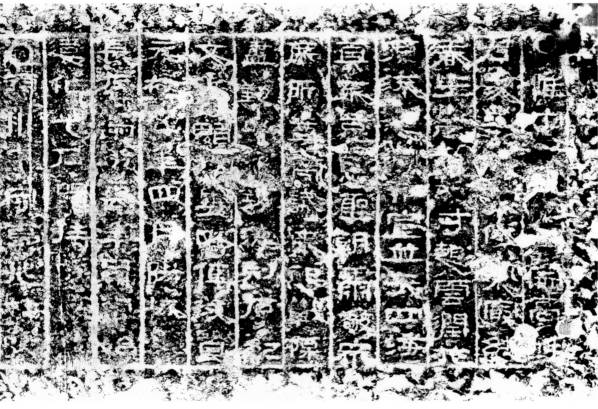

【太室石闕銘】

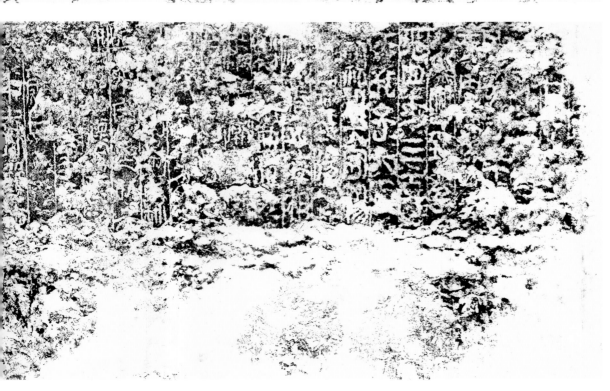

【太室石闕後銘】

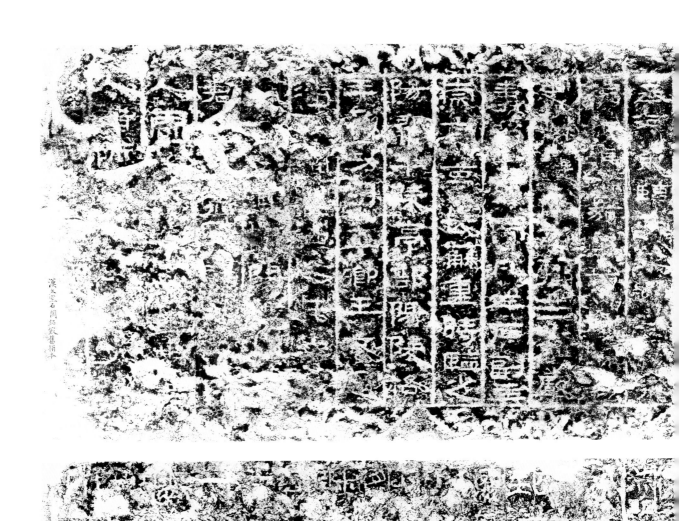

漢太宗石闕銘殘舊拓本

漢嵩山太室神道石闕銘 元初五季四月

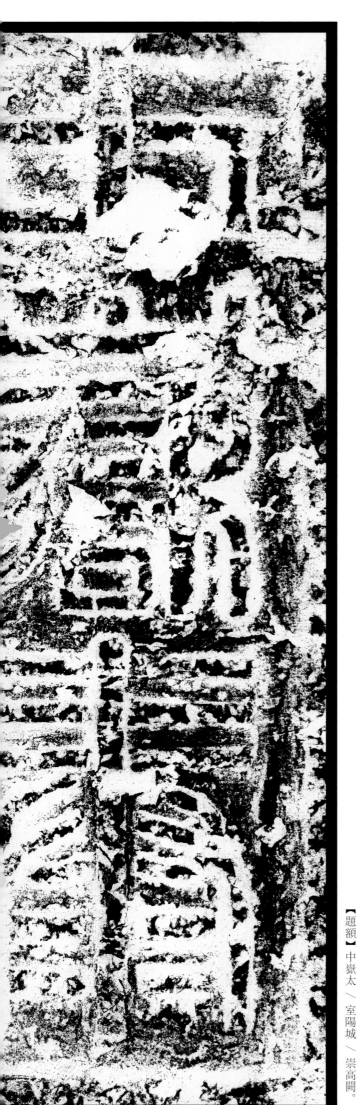

中嶽太室陽城崇高闕：即太室闕。崇高，即嵩高，嵩山的古称。《漢書・郊祀志上》：「（武帝）乃東幸緱氏，禮登中嶽太室。從官在山上聞若有言「萬歲」云……乃令祠官加增太室祠，禁毋伐其山石，以山下戶凡三百封崇高，為之奉邑。」顏師古注：「崇，古嵩字耳。以崇奉嵩高之山，故謂之崇高奉邑。」王念孫《讀書雜志・漢書一》《崇高》：「崇高即嵩高，師古分崇、嵩為二字，非也。詔曰「翌日親登崇高」，《志》曰「以山下戶凡三百封崇高」，則崇高本是山名，而因以為邑名，非以崇奉中嶽而名之也。」

【題額】中嶽太／室陽城／崇高闕。

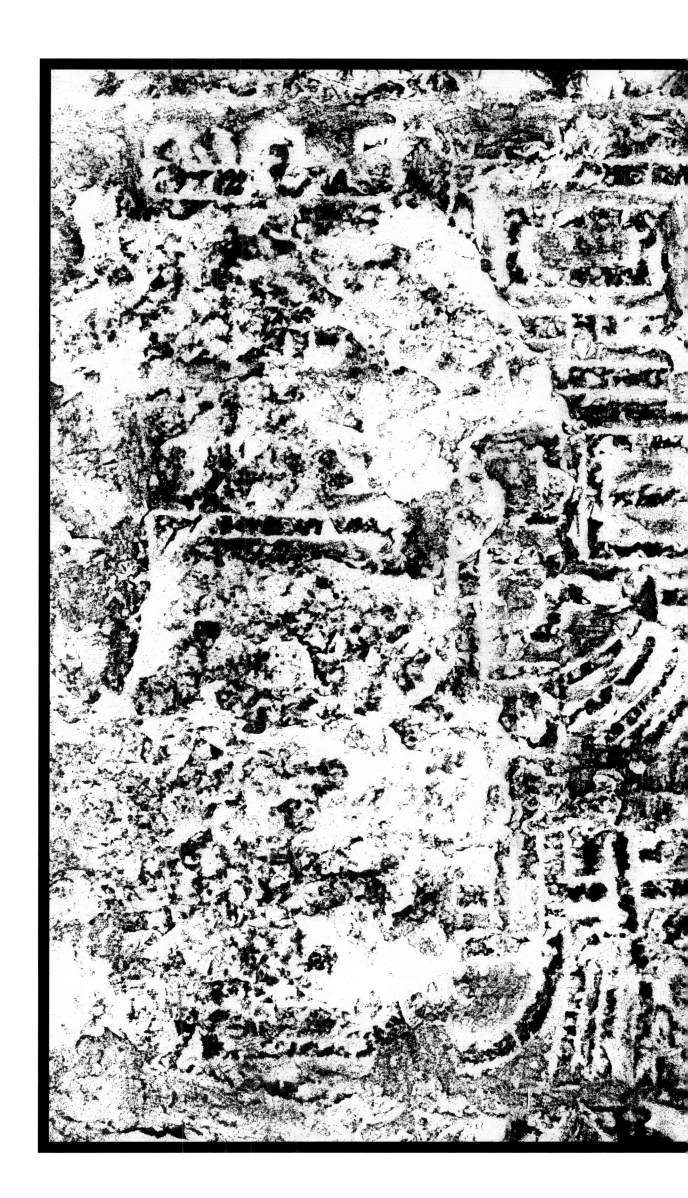

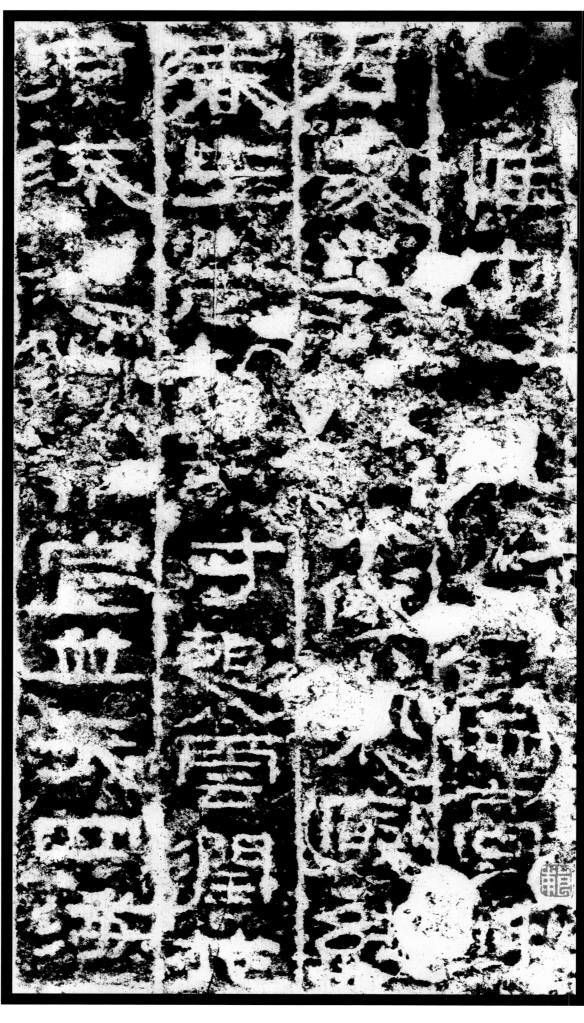

中嶽泰室崇高神君：今河南登封中嶽嵩山，分爲太室山和少室山。泰，通『太』。

中夏：指華夏、中國。

伐業：功業。

純：大。

膚寸起雲：極言山石飽含水氣，極小之地便能觸之成雲，凝而爲雨。膚寸，古代長度單位，一指寬度爲寸，伸直四指的寬度爲膚（一膚爲四寸），比喻極小之地。

潤施源流：潤澤萬物，無論微細的源頭和滂沛的支流都受到潤澤。

鴻濛：混沌的元氣。《莊子·在宥》：『雲將東遊，過扶搖之枝，而適遭鴻濛。』『成玄英疏：『鴻濛，元氣也。』

沛宣：充沛飽滿。

【太室石闕銘】惟中嶽泰室崇高神 ／ 君，處茲中夏，伐業最純。 ／ 春生萬物，膚寸起雲。潤施 ／ 源流，鴻濛沛宣。普天四海， ／

莫不蒙恩。聖朝肅敬，眾／庶所尊。齋誠奉祀，戰慄／盡勤。以頌功德，刻石紀／文。垂顯述異，以傳後賢。／

衆庶：衆生，百姓。《尚／書·湯誓》：「格爾衆／庶，悉聽朕言。」

形容畢恭畢敬。
戰栗：恐懼，顫抖。此處

盡勤：極盡誠心。

神通靈異顯傳於後世。
垂顯述異：將崇高神君的

元初五年：公元一一八
年。元初為漢安帝年號。

陽城縣：秦置，屬潁川
郡。治所即今河南登封市
東南二十四里告成鎮。

左馮翊：又稱左輔。為漢
三輔（左馮翊、京兆尹、
右扶風）之一。西漢太初
元年（前一〇四）改左內
史置。因在京兆尹之左
（古稱東為左），故稱。
後世通稱京東之地為「左
輔」。職掌相當於一郡太
守，轄區相當於一郡，因
地屬畿輔，故不稱郡。

萬年：萬年縣，西漢高帝
分櫟陽縣置，與櫟陽縣同
城而治，屬左馮翊。治所
在今陝西西安市東北閻良
區武屯鄉古城村。

時監之：開工後以時監察
之。此三字或連下文讀，
因下文殘泐較多，不可盡
曉，存之備考。

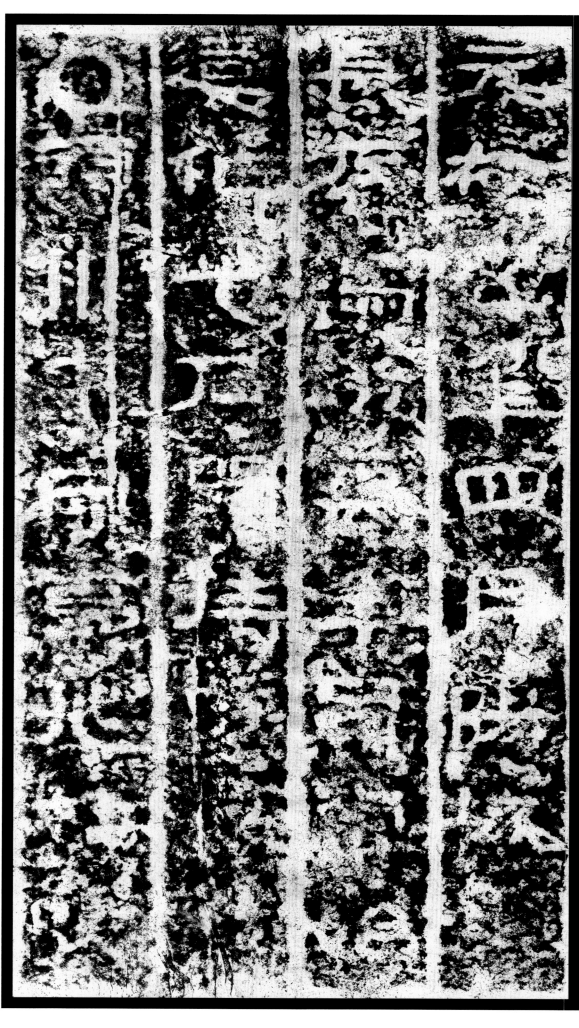

元初五年四月，陽城縣 ／ 長、左馮翊萬年呂常始 ／ 造作此石闕，時監之。 ／ 潁川太守京兆杜（陵） ／

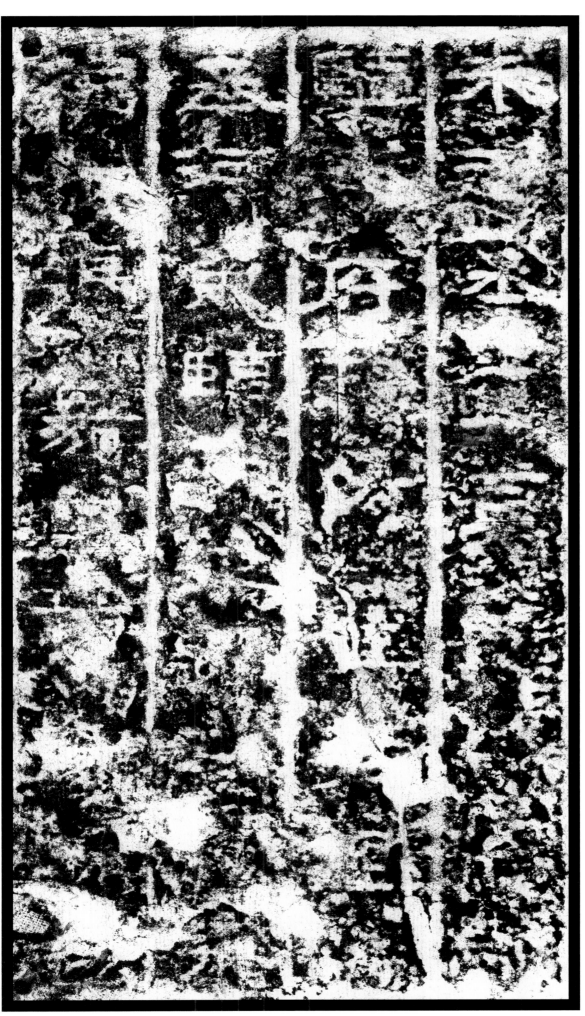

朱寵，丞西夏□□□□□ ／ 監之。府掾陽翟□□□ ／ 丞河東臨汾馮□□，河東 ／ 臨汾張嘉，□□陽□□ ／

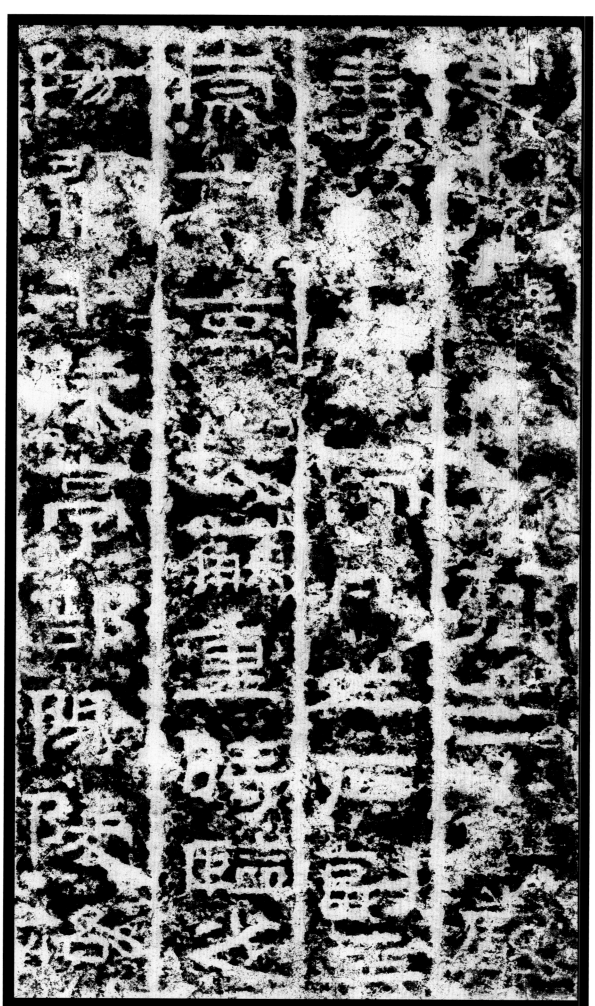

史□遠，崇高鄉三老嚴／壽，長史蜀城左石副垂／崇高亭長蘇重，時監之。／陽翟平陵亭部陽陵格、／

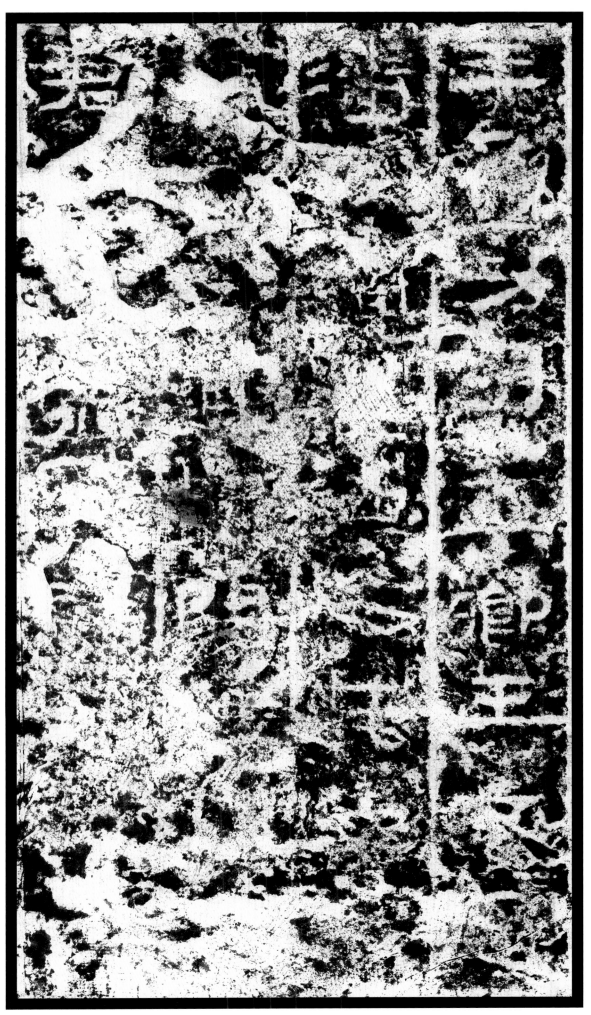

王孟功，副車卿王文通／潘□□□□□之共／陽□□□□□陽□□□□／君□□脩□□□□□□／

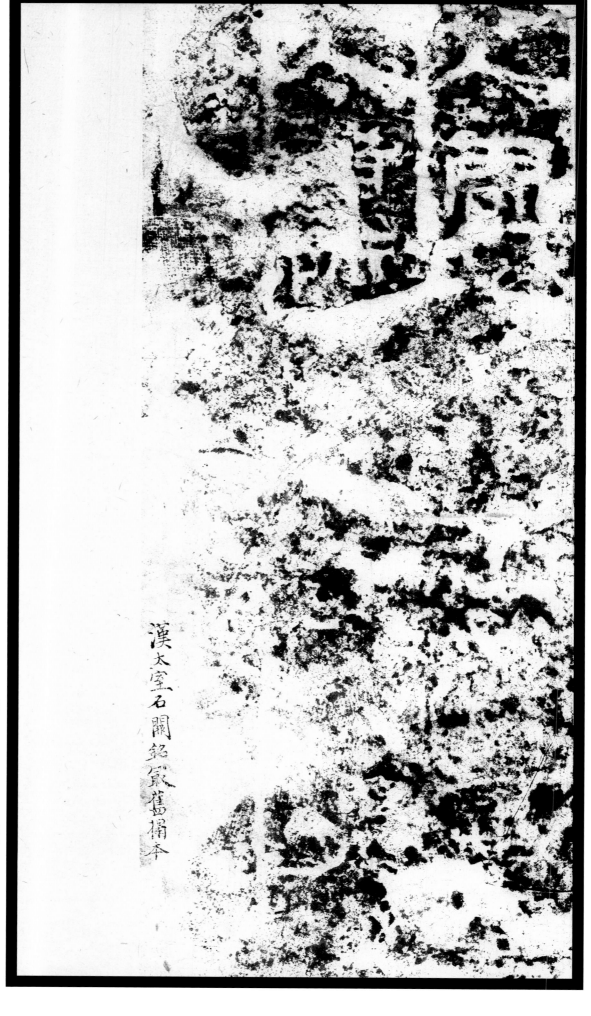

漢太室石闕銘宋拓舊榻本

人虎□□□□□□□ / 人諸師□□□□□□□ / 少……/

【太室石闕後銘】（釋文略。）

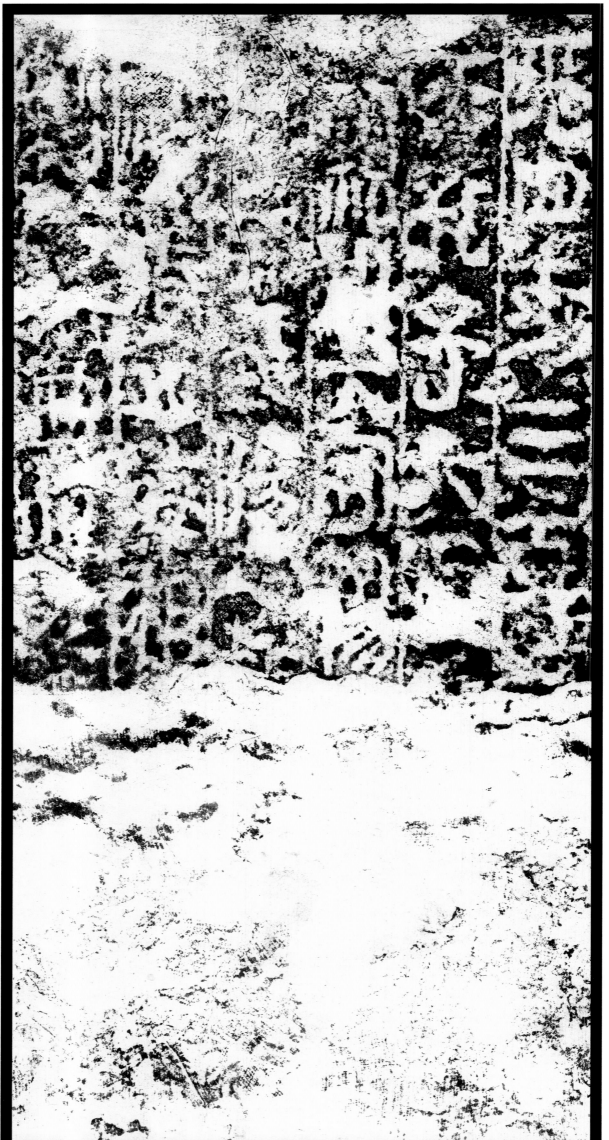

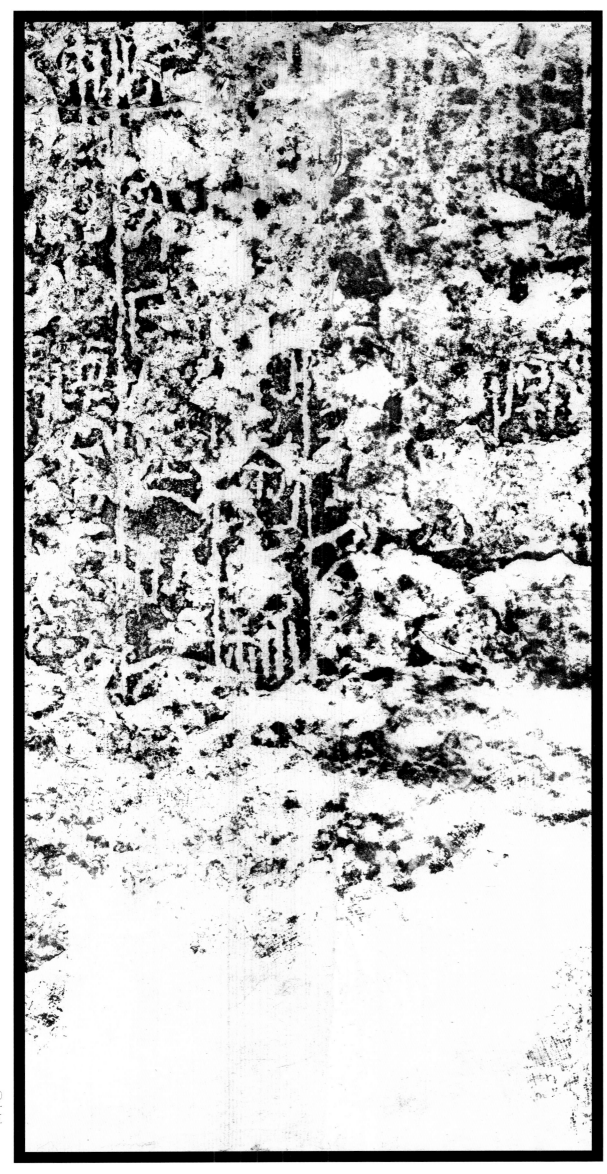

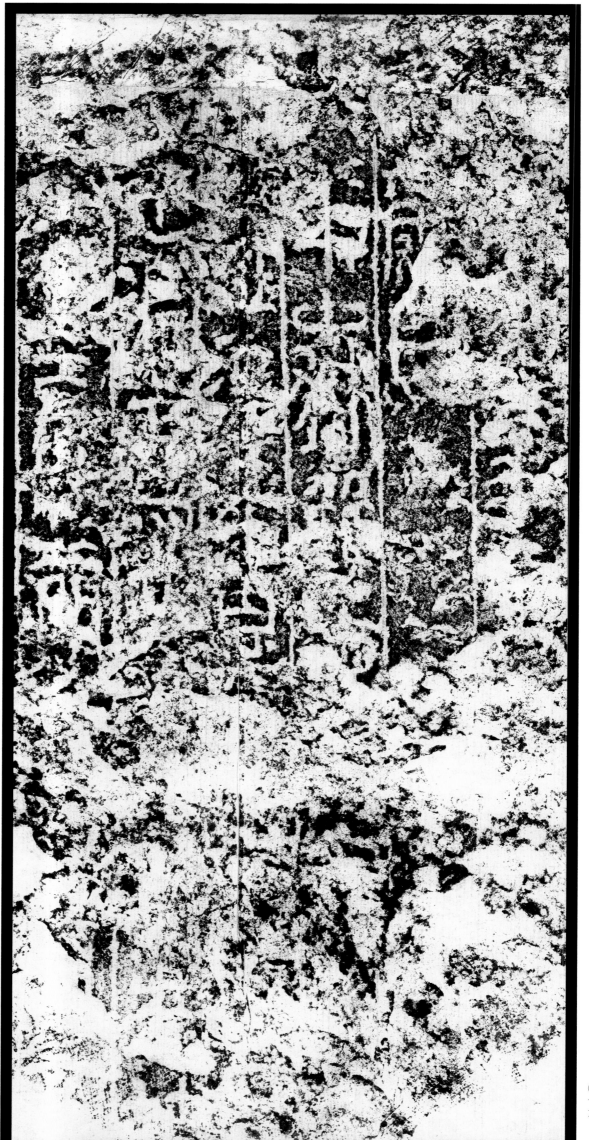

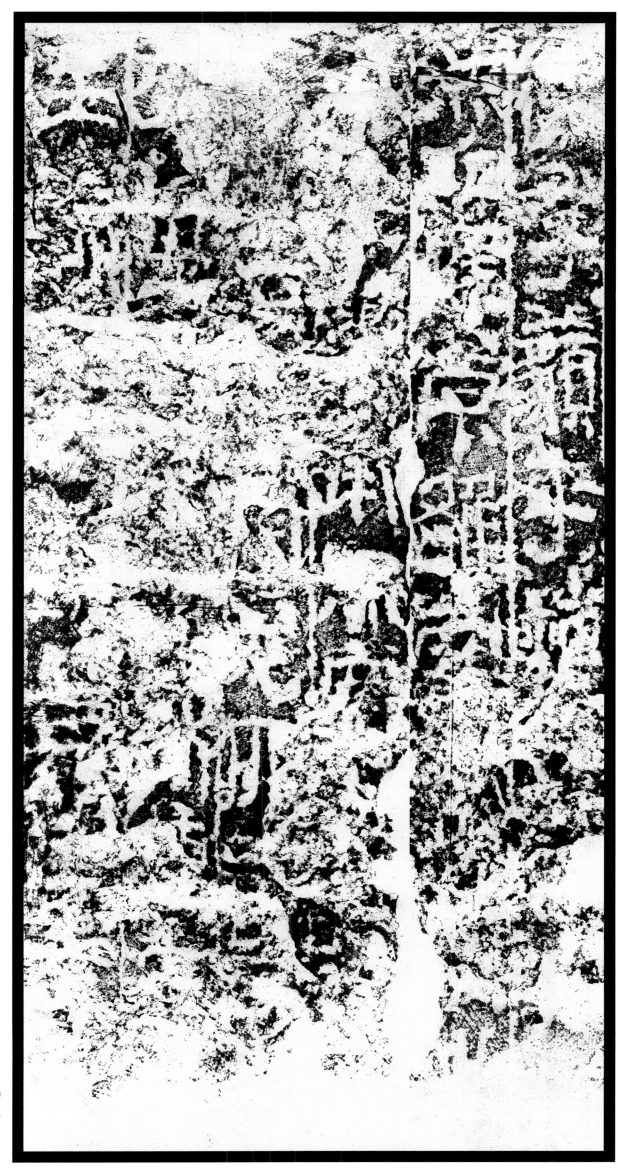

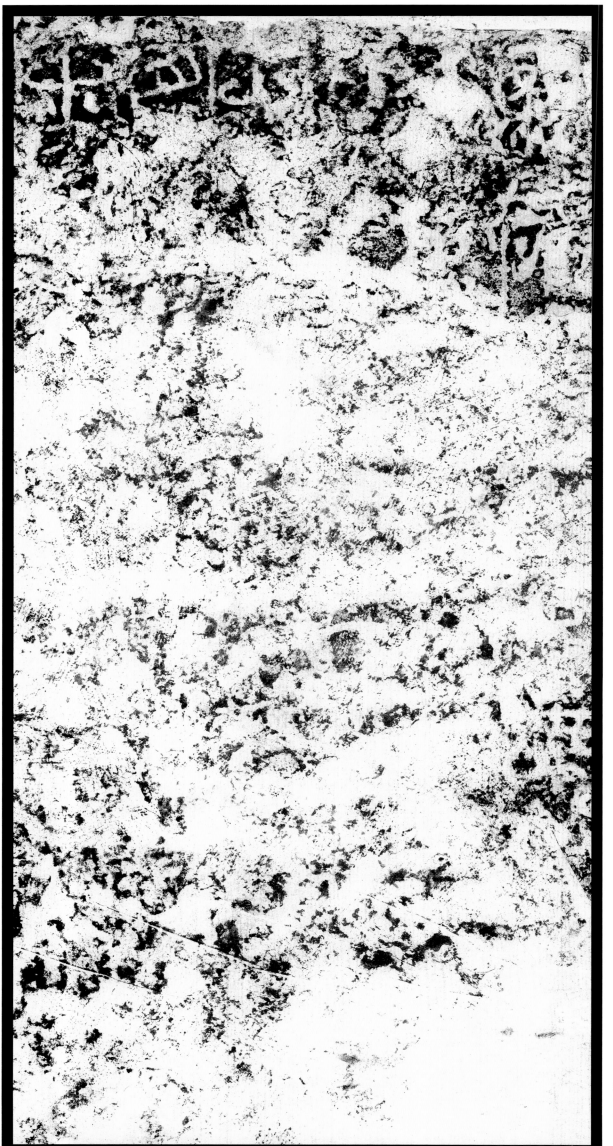

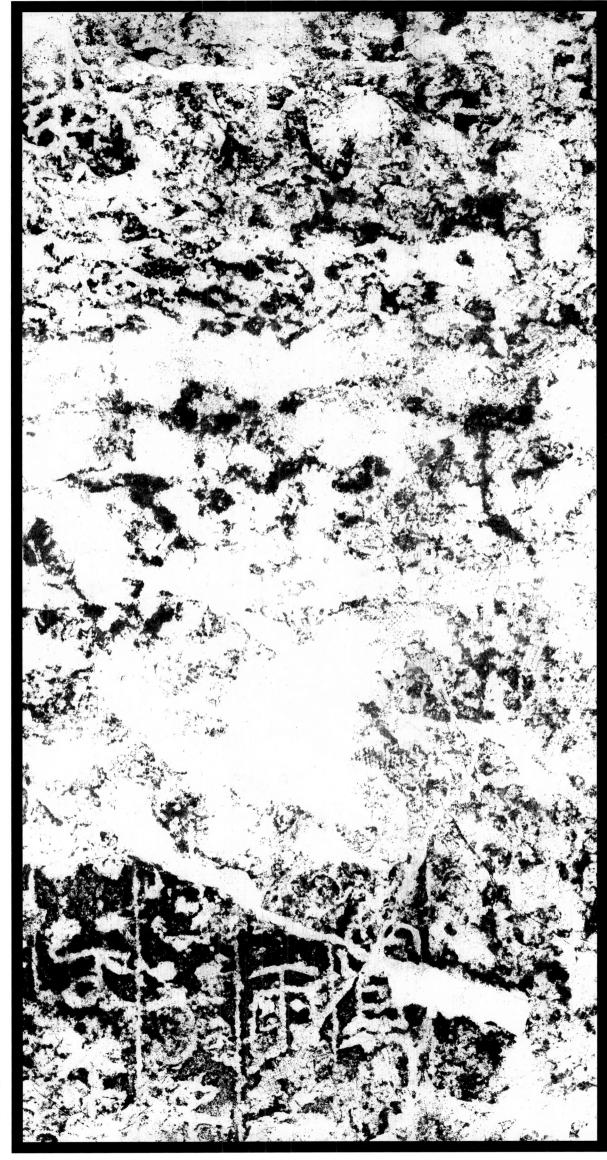

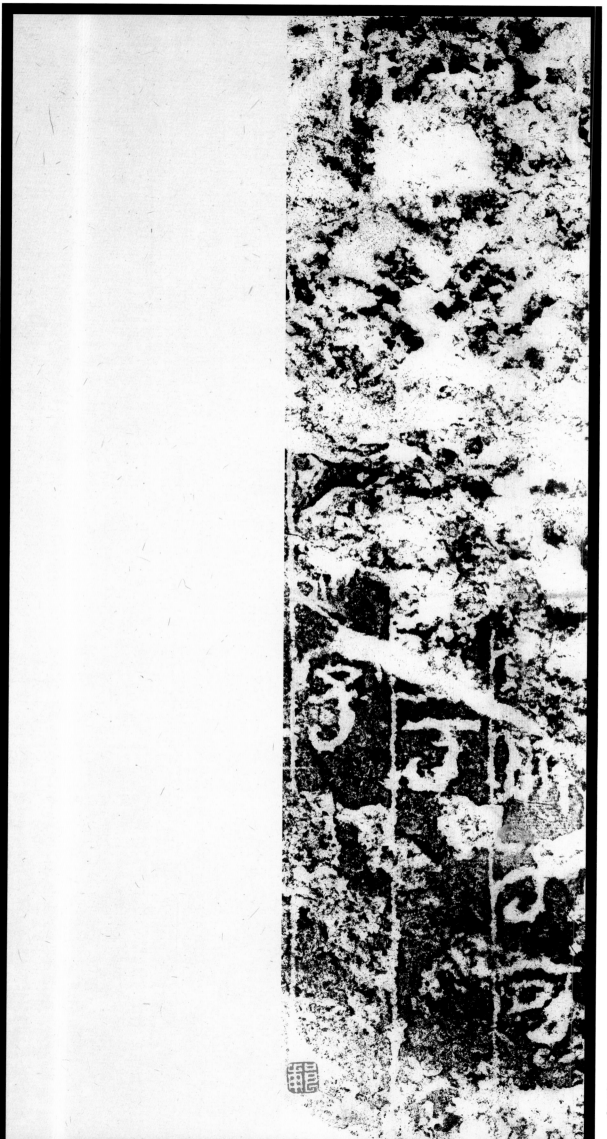

少室石闕銘

【少室石闕銘】

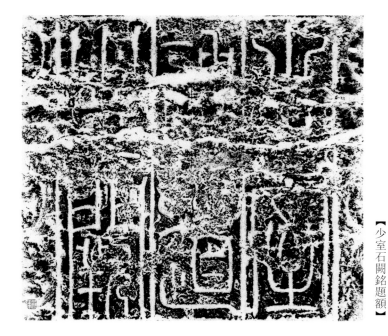

【少室石闕銘題額】

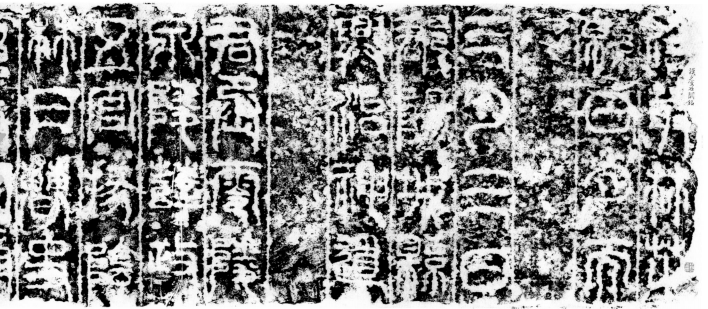

漢少室石闕銘

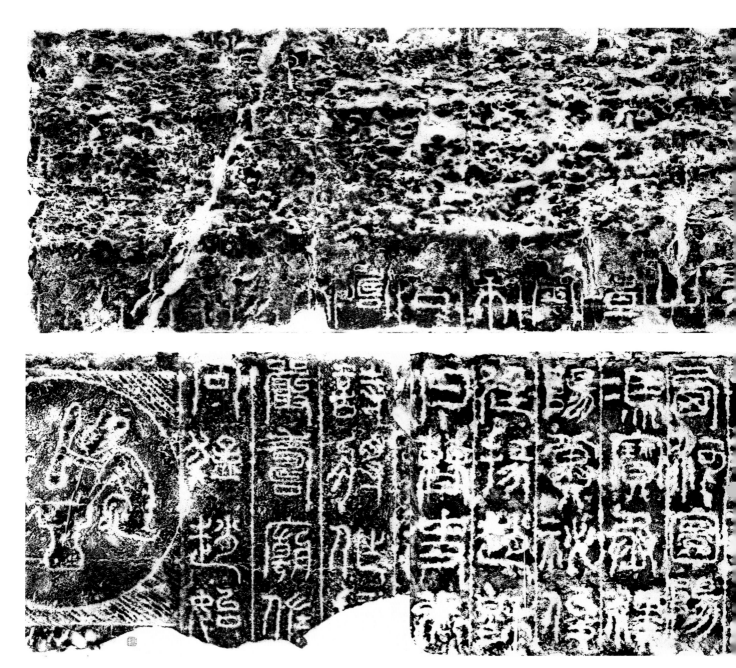

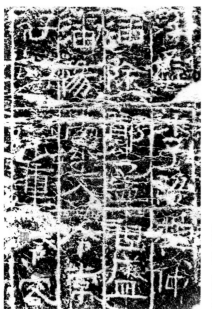

【江孟等人题名】

漢嵩山少室神道石闕銘

延光二季三月

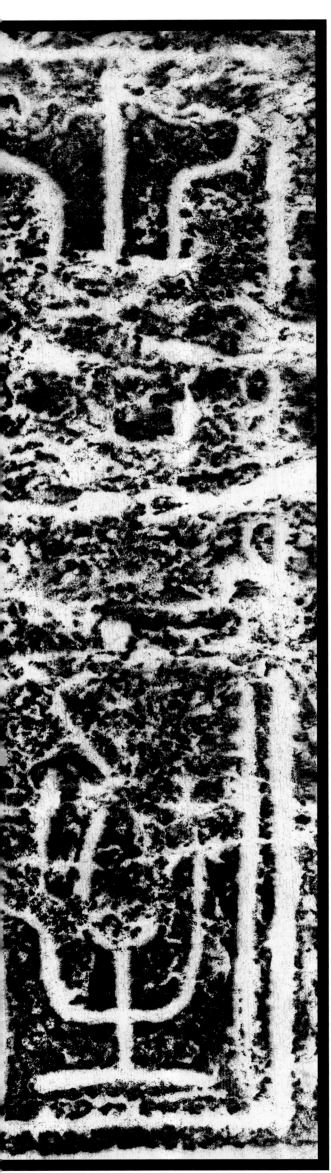

【少室石闕銘題額】少室／神道／之闕。

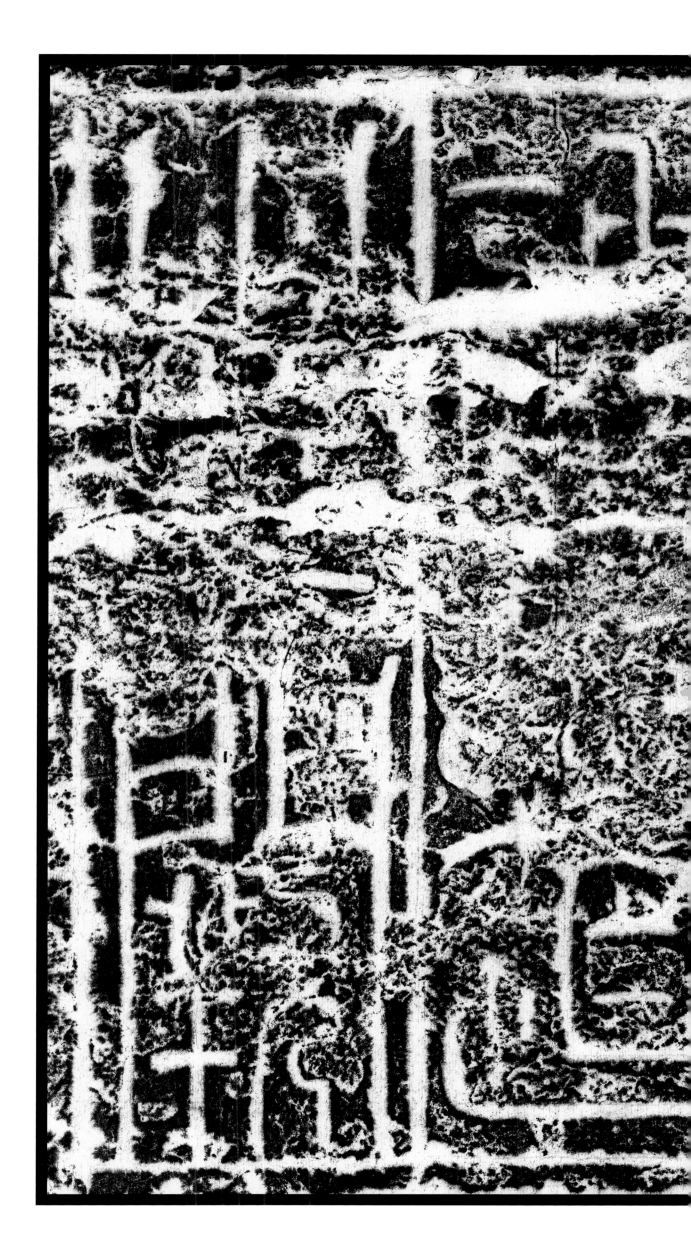

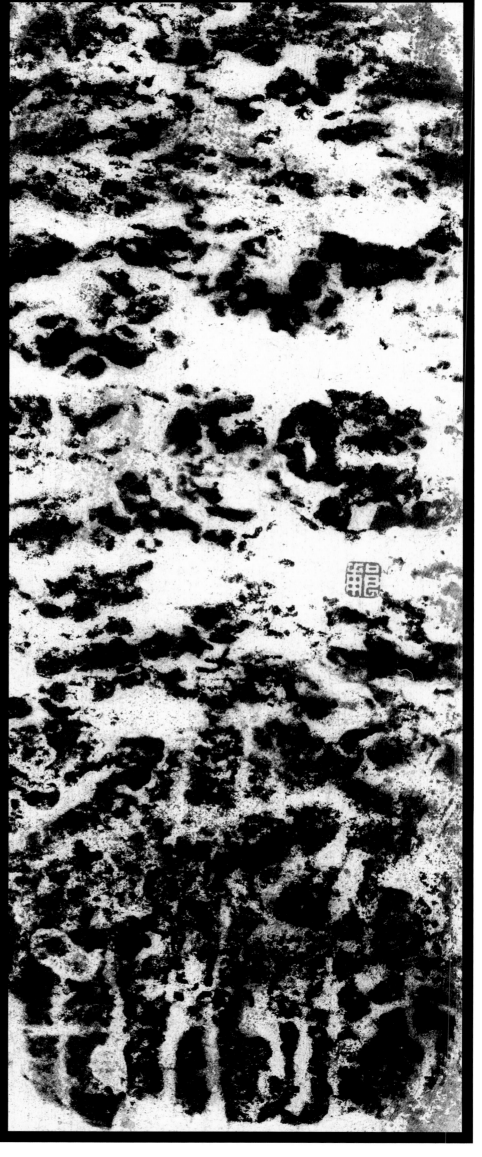

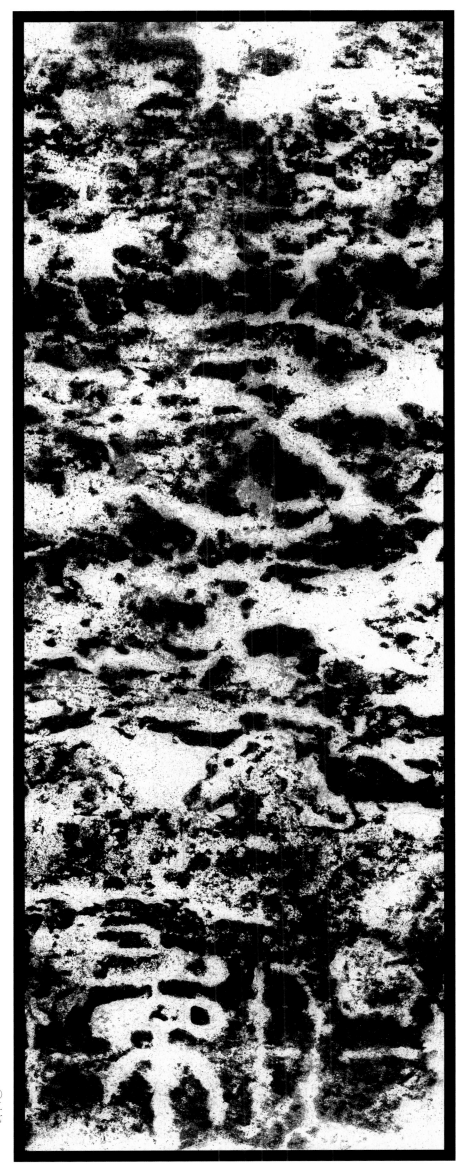

系／□□□□／□□□

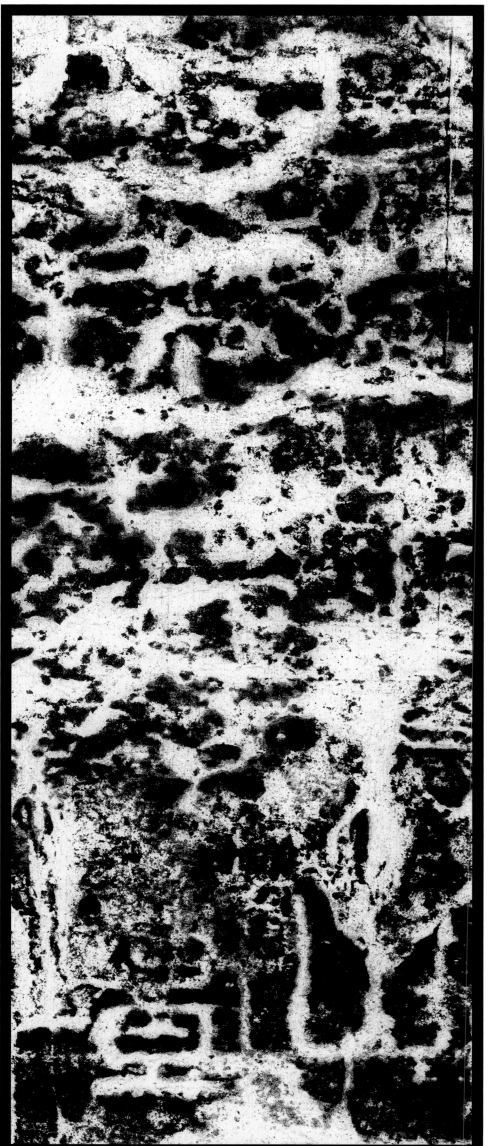

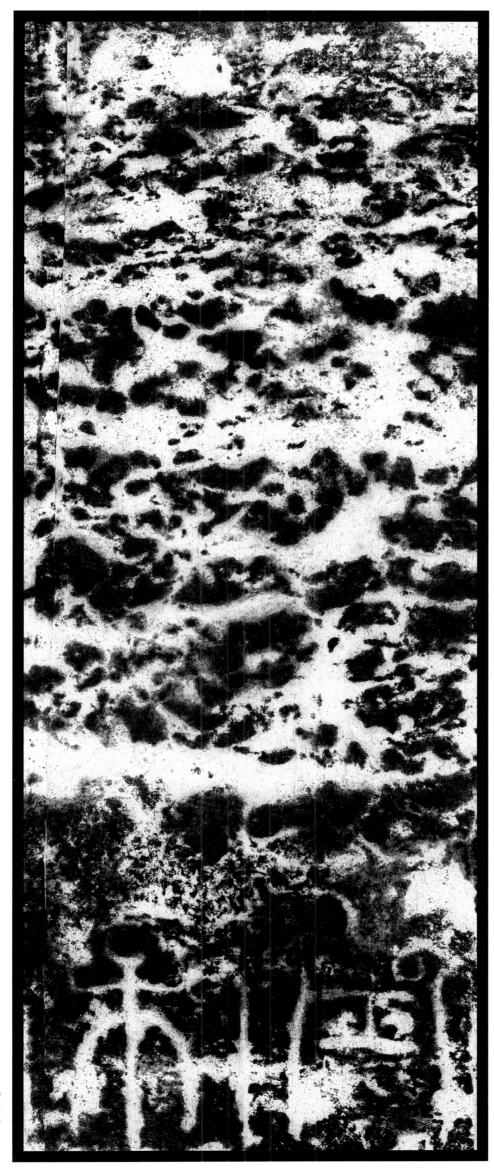

□□□霝／□□□禾／

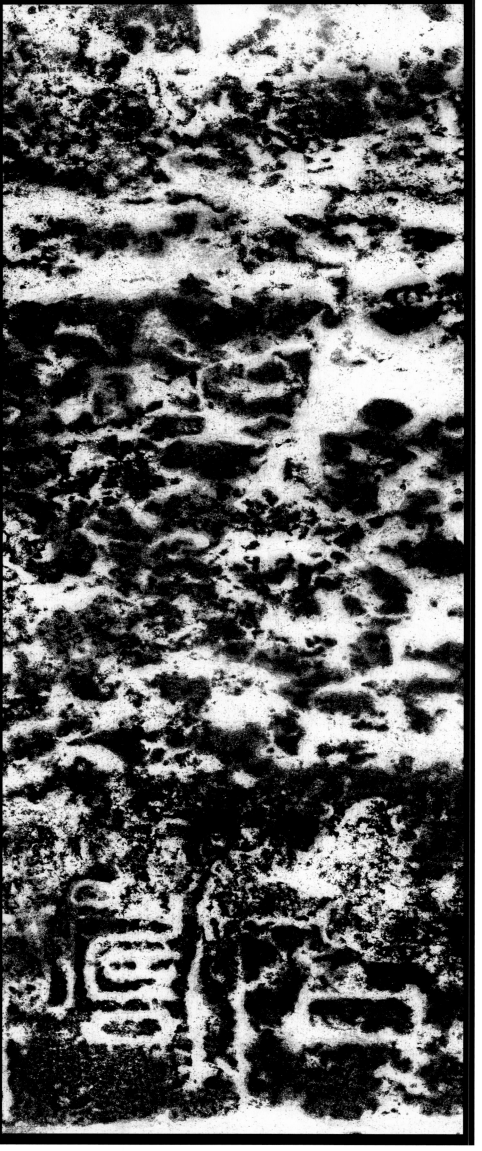

／壽疇 ／□□□□ ／□□□□

□□□木／□□□□／

漢少室石闕銘

蕞：同『叢』。雜草叢生。

於蕞林芝 ／ 綿日月而 ／

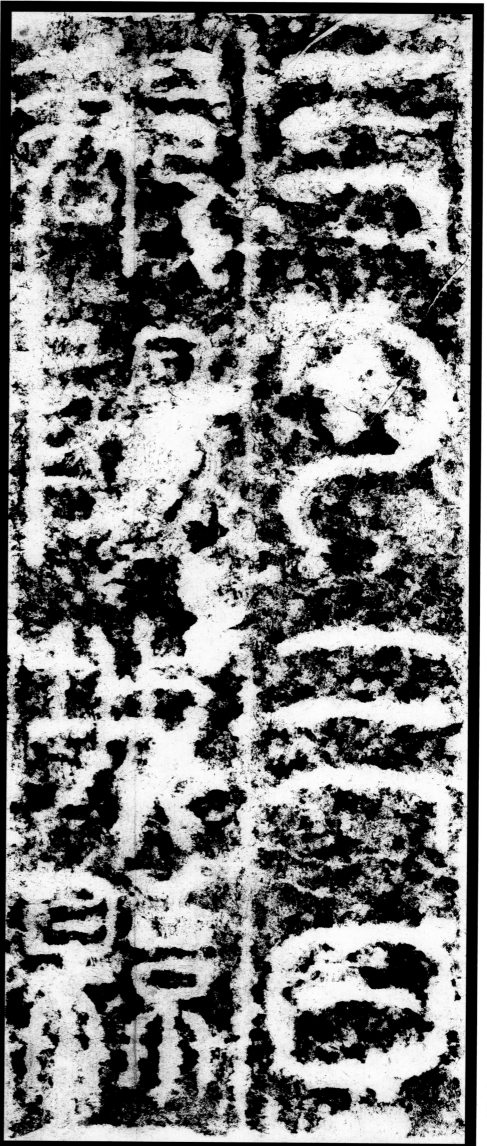

神道：一般是指塚塋或祠廟前的步道。

興治神道。

......

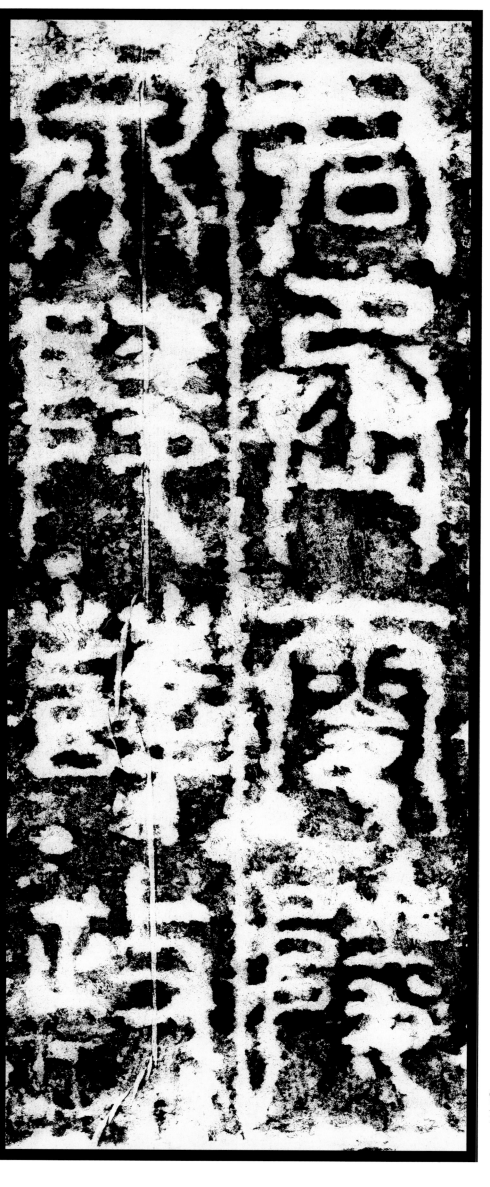

君丞零陵／泉陵薛政，／

君丞：即郡丞。以下爲潁川郡官吏。

泉陵：縣名，漢武帝時封長沙王劉發之子劉賢爲泉陵侯，泉陵侯國屬零陵郡管轄。東漢改泉陵侯國作縣，爲零陵郡治，位於今湖南永州市零陵區。此處言「零陵泉陵」，即表示零陵郡泉陵縣人薛政。下文人名前有地名的長官類此例。

零陵：郡名。漢武帝時置零陵郡，大致相當於今湖南中部至西南部，以及廣西東北部地區。

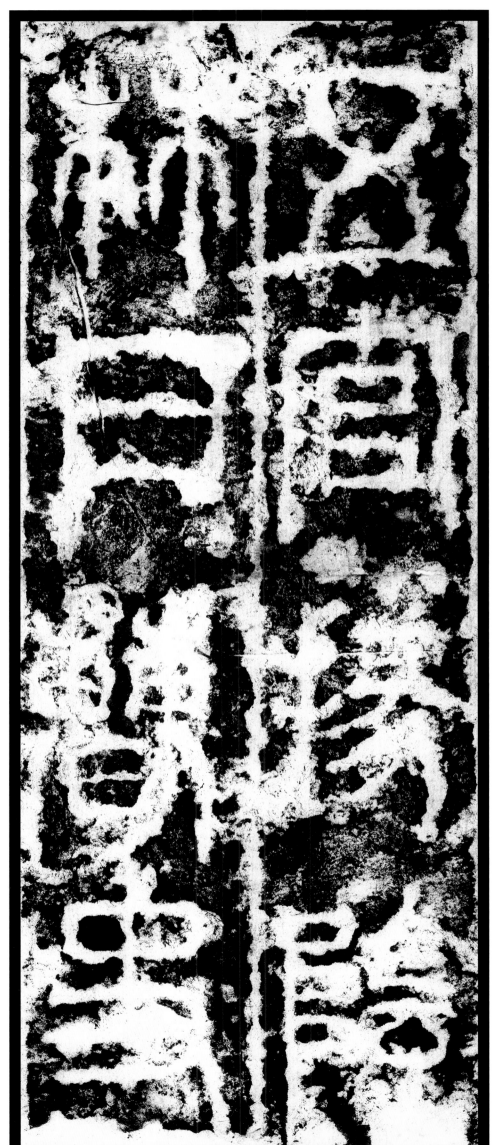

五官掾：漢朝郡國屬吏，地位僅次於功曹，祭祀居諸吏之首，無固定職掌，凡功曹及諸曹員吏出缺即代理其職務。見《後漢書・百官志》。

戶曹史：漢朝郡縣的佐吏，為戶曹的副職，助戶曹掾掌民戶、禮俗、祠祀、農桑等事。

五官掾陰／林，戶曹史／

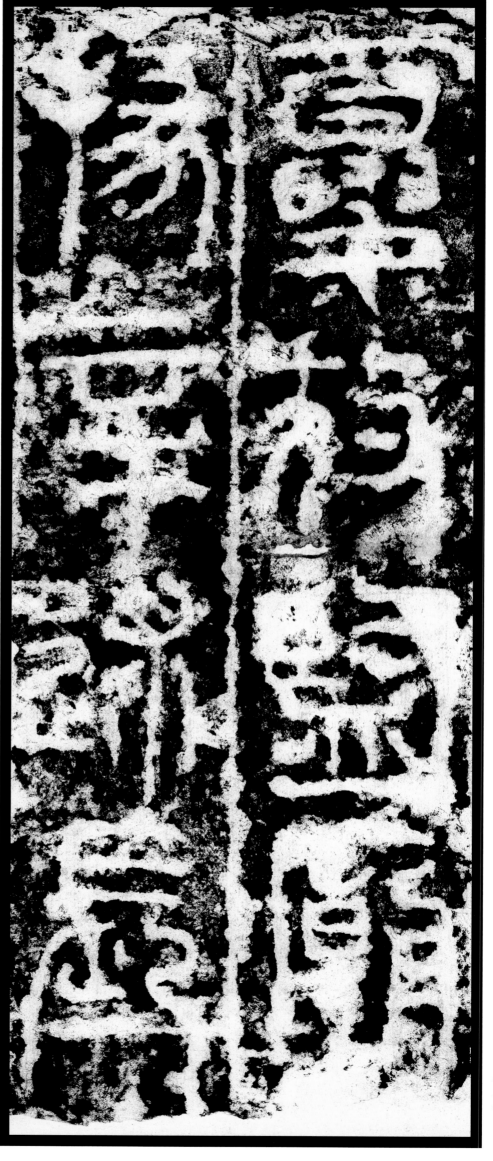

長：指陽城縣長。以下爲陽城縣官吏。

夏放，監廟／掾辛述。長／

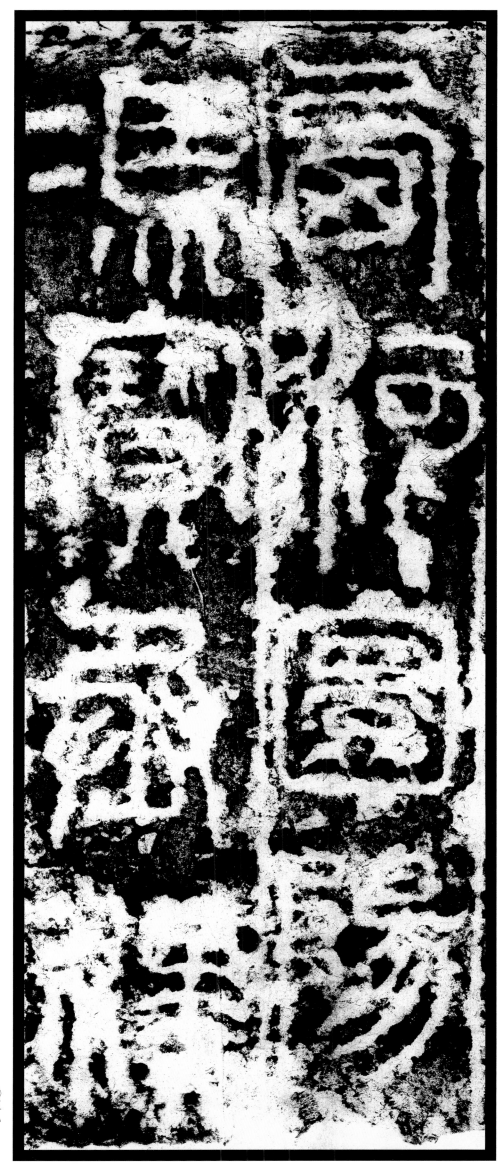

圜陽：西漢置，治今陝西省神木縣南，以在圜水（今禿尾河）之北得名，屬西河郡，東漢末廢。

西河圜陽／馮寶，丞漢／

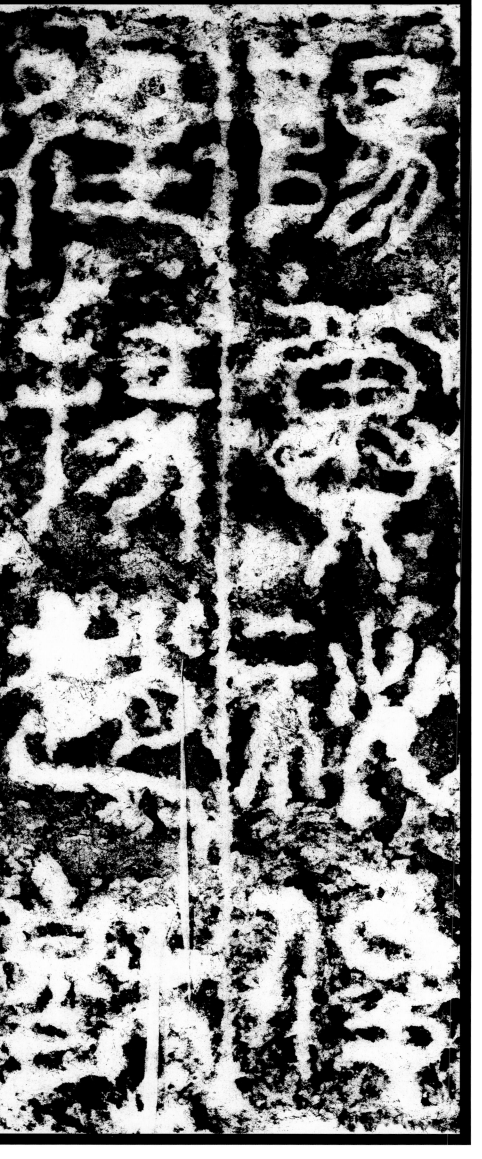

冀：春秋秦武公十年（前六八八）置
縣，秦時屬隴西郡，西漢屬天水郡，東
漢爲漢陽郡治。

廷掾：縣令佐屬官吏。

陽冀祕俊，／廷掾趙穆，／

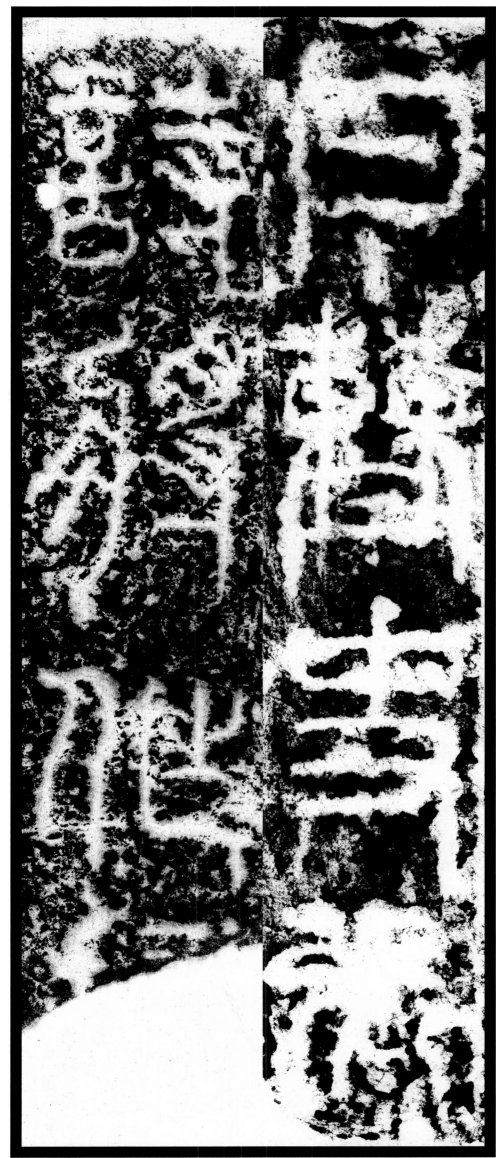

将作掾：漢置，爲郡佐吏，位在將作史
上，主土木工程及徒役，後世無聞。

户曹史張／詩。將作掾／

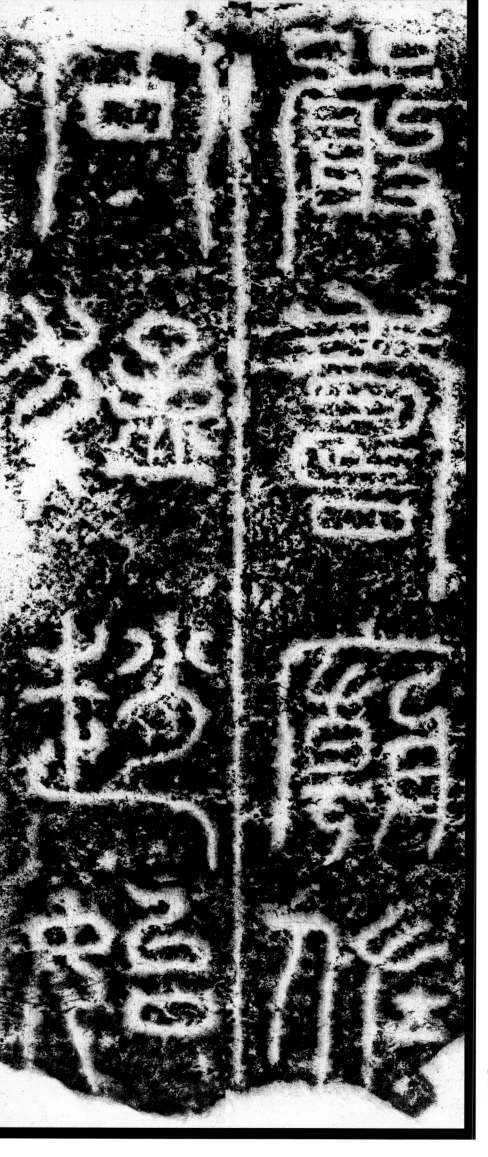

廟佐：官名，漢置，為縣屬吏，掌神廟
祭祀之事。漢朝廷置廟令，郡國置監廟
掾，縣置廟佐。

嚴壽，廟佐／向猛、趙始。

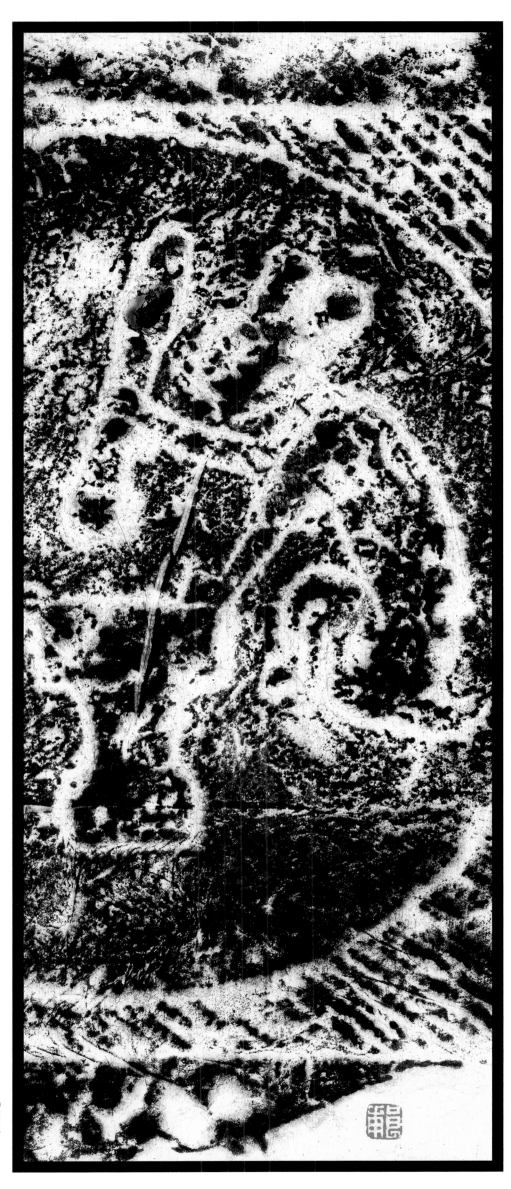

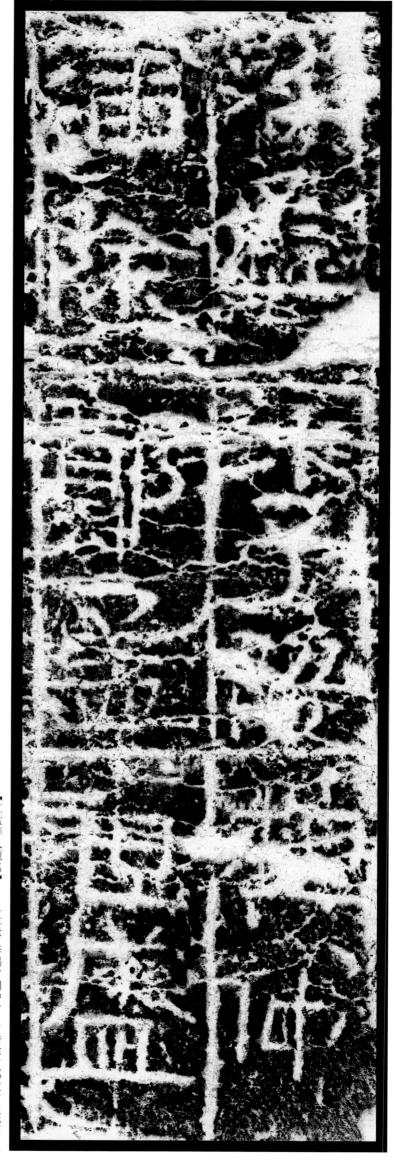

【江孟等人題名】……江孟、李陽、相仲、／潘除、鄭孟、祖盛、／

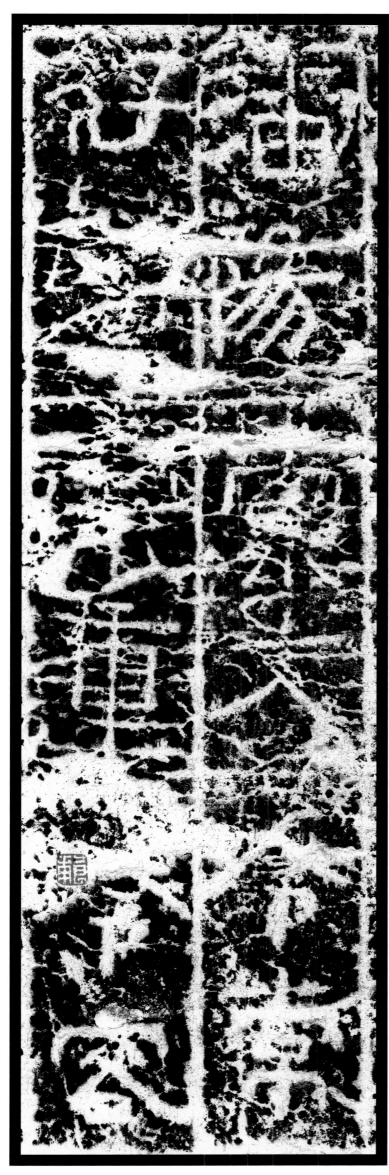

潘陽、□文、令常、／孫□、宗重、令容……／

歷代集評

（《太室石闕銘》）瘦勁似吉金，東京碑中，自有此一派，最爲高古。

——清·何紹基

（《太室石闕銘》）隸書以於篆籀近者爲最上，後世日變而日遠於古，渾厚之氣亡矣。乃此碑在漢隸中，故宜爲上校也。

——清·張裕釗

此漢《嵩山太室石闕銘》拓本，比《少室》《啓母》字較完，分書遒勁，紙墨精古，元氣渾淪，似蒸濕者。

——清·張亨嘉

按古碑石皆粗劣，不特古人質樸。蓋質粗則堅剛，能受風日而可久，故三代以上碑之存者，皆粗石。既粗，則刻自不能工，然刻雖未工而字殊樸茂。商彝、周鼎、清廟、明堂，可以尋常耳目間瑏巧之物同日而語乎？

——清·王澍

《開母石闕》并此而三，唯此最佳，猶有秦《二十九字碑》餘勢，後來吳《封國山碑》即從此得法者。

——清·郭尚先《芳堅館題跋》

漢人書隸多篆少，而篆體方扁，每駿駿欲入於隸。惟《少室》《開母》兩石闕銘，雅潔有制，差覺上蔡法程，於茲未遠。

——清·劉熙載《書概》

漢篆之存於今者，多磚瓦之文，碑碣皆零星斷石，惟此（《開母廟石闕銘》《少室石闕銘》）字數稍多，且雄勁古雅，自《琅琊臺》漫漶，多不得其下筆之迹，應推此爲篆書科律。世人以鄭文寶《嶧山碑》爲真從李斯出而奉爲楷模，誤矣。

——清·楊守敬《平碑記》

茂密渾勁，莫如《少室》《開母》，漢人篆碑，祇存二種，可謂稀世之鴻寶，篆書之上儀也。

——清·康有爲《廣藝舟雙楫》

篆法至唐中葉始有以勻圓描摹爲能者，古意自此盡失。秦漢人作篆參差長短，隨筆爲之，正與作真行書等耳。觀《孔宙》《張遷》《尹宙》《韓仁》諸碑額可悟漢篆傳者，《三公山

圖書在版編目（CIP）數據

太室石闕銘 少室石闕銘／上海書畫出版社編．——上海：
上海書畫出版社，2023.5
（中國碑帖名品二編）
ISBN 978-7-5479-3075-5

I．①太… II．①上… III．①隸書－碑帖－中國－東漢時
代 IV．①J292.22

中國國家版本館CIP數據核字（2023）第076733號

中國碑帖名品二編 [二十二]

太室石闕銘　少室石闕銘

本社　編

責任編輯	馮　磊
審　讀	陳家紅
圖文審定	田松青
責任校對	朱　慧
封面設計	王　崢
整體設計	馮　磊
技術編輯	包賽明

出版發行	上海世紀出版集團
	◎上海書畫出版社
地址	上海市閔行區號景路159弄A座4樓
郵政編碼	201101
網址	www.shshuhua.com
E-mail	shcpph@163.com
印刷	上海雅昌藝術印刷有限公司
經銷	各地新華書店
開本	710×889 mm　1/8
印張	6.5
版次	2023年6月第1版
	2023年6月第1次印刷
書號	ISBN 978-7-5479-3075-5
定價	56.00元